全世界創下200萬 ___銷售量的數學謎題

KENKEN數字方塊 的故事

我在東京都會區的某個地方,一個人克難地經營著一間小小的數學教室,這間數學教室是針對小學生開辦的,而這間教室的信條是「不告訴學生答案」,上課時也不接受任何的提問。

要加入我的教室不需要經過任何考試,誰先報名就先收誰,不過大部分的學生到最後,都考上了東京都會區中最難考上的中學。按升學人數多寡排列的話,男生主要考進的中學有:開成、麻布、榮光、築駒,女生則以櫻蔭、費理斯(Ferris)等學校為主。

關於這樣的成果,有不少人可能會認為,「那 些都是原本就很優秀的孩子吧」。不過我要在此澄 清,絕對沒有那麼一回事。初生嬰兒的腦袋,就像 全白的畫布一樣,幾乎什麼東西都沒有,因此聰明 的孩子並不是天生就聰明,而是透過許多有趣的事 物鍛鍊頭腦,才變聰明的。

而為了讓腦袋變聰明,最適合的教材就是益智遊戲了。我的數學教室最初是從小學四年級的學生開始招生,不過有一年我突然興起了不同的念頭:「從小學三年級開始,讓他們先做一年的益智遊戲,這樣不是很有趣嗎?」接下來,我便興致勃勃地開始了小三的益智遊戲課程。一試之下發現,小朋友們的成長幅度跟之前比起來,完全不一樣了。

益智遊戲分為語言型及數字型兩種,不過在 教室裡只會碰到數字類的遊戲。而在數字類的遊戲 中,又分成不用計算只須填入數字的、一邊計算一 邊填入數字的、不用計算只須畫線的,以及一邊計 算一邊畫線的遊戲這幾種。在這些遊戲中,我最注 意、且對小孩子來說有絕佳效果的是,「一邊計算 一邊填入數字的益智遊戲」。由於解題必須重複計 算好多遍,因此孩子們提升的不只是計算能力,思 考力及專注力的成長,也相當驚人。雖然孩子們在 小四之後,就不會在課堂上使用益智遊戲,不過小 朋友們在面對數學的應用題時,就會跟解益智遊戲 時一樣,不屈不撓地拚命跟題目纏鬥,並且會慎重 地檢查解題過程或答案。其實沒有必要教他們什麼 東西,因為人類只要有材料以及環境,就會有「無 限延伸」的可能。

這套益智遊戲教材原本叫作「聰明方格」。雖然一開始是針對小學生開發出來的教材,不過後來不只是小學生,在家長們和益智遊戲迷間都大獲好評。本書則是延續前述教材的精神,針對成人重新設計問題,問題的題數也大幅增加。

「為了變聰明」所必須具備的,並非解法或速度,而是要在解題過程中,確實地透過一次又一次的計算,使頭腦得以充分運轉。

在此向讀者獻上此書,希望這個益智遊戲,能 夠讓更多的人享受到「變聰明的樂趣」。

KENKEN數字方塊創始人 宮本哲也

KENKEN數字方塊 全世界發燒!

所謂的「KENKEN數字方塊」,是一種運用小學所學的四則運算——加法、減法、乘法、除法,所設計的益智數獨遊戲。在KENKEN數字方塊的特殊設計之下,運用簡單的規則及多樣的變化,使得算數這項理性的行為,變成一項好玩的遊戲。

KENKEN數字方塊原先是小學生的數學教材, 創始人是在日本經營數學教室的宮本哲也。由於到 宮本哲也數學教室上課的小學生,都未經篩選,先 到先收,經過宮本哲也的訓練之後,80%都通過了 日本競爭最為激烈的明星中學入學考試,這項好成 績,之後成為日本各大傳媒爭相報導的主題。

而最先注意到這種現象的是,英國的著名媒體《泰晤士報》(The Times)。《泰晤士報》也是引燃數學謎題「數獨」(SUDOKU)世界熱潮的先鋒媒體,該報編輯在看了KENKEN數字方塊之後非常喜愛,並且大篇幅地取材報導。

在那之後,KENKEN數字方塊便開始在,全美最大發行量月刊《讀者文摘》(Reader's Digest)、德國的《明星》(Stern)、西班牙的《國家報》(EIPais)等報刊雜誌上連載,並在韓國、泰國、捷克、法國、英國、斯洛維尼亞、美國相繼翻譯出版(按出版順序排列至2008年11月為止)。今年3月,美國紐約更舉辦了KENKEN數字方塊益智

比賽,iPhone預計也將出現手機版的KENKEN數字 方塊遊戲。KENKEN數字方塊現正在全世界綿延發 燒。

謎題教主蕭茲的推薦

威爾·蕭茲是1993年《紐約時報》(The New York Times)的益智遊戲編輯,他編輯、審閱過百本以上的縱橫字謎、數獨等書籍,並獲有謎題學(Enigmatolgy)的學位。而他的謎題系列書《Will Shortz Presents》,也成為美國最暢銷的系列作品,只要一提到謎題,大家就會想到威爾·蕭茲這個名字。他的成功之路,在2006年被拍成紀錄片「文字遊戲」(Wordplay)。以下,是他對KENKEN的推薦。

「這是會讓人完全上癮的益智遊戲。一般數獨的數字只是一個符號,但在KENKEN數字方塊裡,必須運用這些數字計算,才能找到答案。 KENKEN數字方塊的題目有大有小,有難有易,可以讓讀者一步一步挑戰更難的關卡。題目的難度愈高,解題時就能獲得愈多的成就感。」

——威爾·蕭茲 (Will Shortz)

KENKEN數字方塊 怎麼玩?

兩大基本原則

必須設法將數字填入方格中,而數字的範圍則 與直行或橫列的方格數相同,且每個數字在每一行 與列中,只能使用一次。

例如下圖,橫行共有五格,所以要填入的數字,便是 $1 \sim 5$ 。

計算方式是,以粗框線劃分出來的區塊為範圍,最左邊一格左上角的數字,代表的是用該區塊內不同數字計算出來的結果;而左上角數字旁所標記的四則符號,則是計算時所運用的計算方法。

如下圖所示,左邊三格區塊最左格的左上方標示「7+」,意思就是,「這個區塊內三個數字相加起來的和是7」。另,右邊兩格區塊最左格的左上方標示「15X」,即表示,「這個區塊內兩個數字相乘得出的積是15」。

(

示範完整解法

以下例題作為完整解法的示範。訣竅是,要先 從可以確定數字的方格著手,因此可最先確定的是 只有一格的M=4。

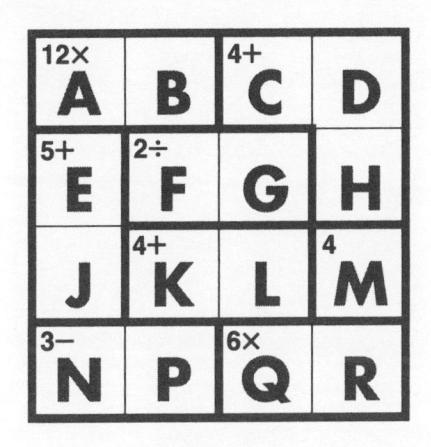

請注意 C D H 這個區塊。這個區塊是 4 + ,因此要想出三個數字加總起來的和是 4 的組合。三個數字相加總和是 4 的情況只有「1 + 1 + 2 = 4」一種,而同一行列不能有相同數字重複出現,因此可知, C、 H 是 1 ,而 D 是 2。

由於D=2,H=1,M=4,由此可以推知,這一行剩下的R為3。

而 $Q \times R = 6$ 這個區塊,已知R 為 3 ,因此Q 等於 2 。

由於 C=1 , Q=2 ,此行剩下的 G 和 L ,不是 3 就是 4 。又 M 為 4 ,因此可知 L 是 3 , G 是 4 。如果换另一種想法,在 F G 的區塊裡填入 3 的話,就不可能有「相除之後答案為 2 」的情況,因此可知 G 不會是 3 。再换另一種想法, K L 的區塊裡一定要填入「相加後答案為 4 」的數字,因此可知 L 不會是 4 。

G = 4故 $4 \div F = 2$,由此可知 F 即為 2。

L = 3故K + 3 = 4,由此可知K即為1。

 $F=2 \times G=4 \times H=1 \ , \\ \text{由此可知此横列 } \\ \text{中剩下的E即為3。另外由於K=1 \ L=3 \ M} \\ =4 \ , \\ \text{由此可知此横列剩下的J即為2。又EJ的 } \\ \text{區塊「相加起來等於5」,因此可確定此為正確答 } \\ \mathbf{x}$

由於 C=1 、 D=2 ,由此可知 A B 的區塊 裡應填入 3 跟 4 (或是由於 A B 的區塊「相乘等於 1 2 」)。又已知 E E E B ,因此可推知 A E E A B 是 B 。

已知A=4、E=3、J=2,由此可知此直

行剩下的N即為1。又因為B=3、F=2、K=1,可知此直行剩下的P為4。由於NP的區塊是「相減等於3」,因此可確認此為正確答案。

答案為:

12× 4	3	4+	2
5+ 3	2÷	4	1
2	4+	3	44
3-	4	6× 2	3

若能熟練上述解法,那麼幾乎所有的題目都能 迎刃而解。只不過,解法並非只有這一種。按照解 題著手選擇的數字不同,每個人計算的過程及解題 時間也會有所不同。同樣的題目多做幾次,應該就 會發現新的解法。只要練習次數愈多,便愈能體會 到自己的腦袋「變聰明了」。

解題小技巧:利用候選數字

面對難度較高的題目,可以透過「候選數字」 的技法,找出各個方格裡「可能可以填入」的數 字,先記錄在格子的角落。

在填入候選數字時,最好先決定數字在格子裡 擺放位置的邏輯,解題時就會比較容易看、也比較 容易思考(比方說從左上列依序是1、2、3,下 列依序是4、5、6等),就像下圖示範的樣子。

尤其是在解方格數很多、困難度較高的題目時,靈活運用候選數字的解法,會特別有效率。大家不妨多多嘗試。

日題

- 1. 圖中的方格可分別填入數字 1~3。
- 2. 每一排(直行、横列)都要填入數字1~3。
- 3. 數字及符號代表的是粗線框住區塊中所有數字之積(相乘解)或商(兩個數字的其中一個除以另一個所得到的解)。
- 區塊內的格子只有一個的時候,就填入該區塊所標示的數字。

- 1. 圖中的方格可分別填入數字 1 ~ 3。
- 2. 每一排(直行、横列)都要填入數字1~3。
- 3. 數字及符號代表的是粗線框住區塊中所有數字之積(相乘解)或商(兩個數字的其中一個除以另一個所得到的解)。
- 4. 區塊內的格子只有一個的時候,就填入該區塊所標示的數字。

- 1. 圖中的方格可分別填入數字 1 ~ 3。
- 2. 每一排(直行、横列)都要填入數字1~3。
- 3. 數字及符號代表的是粗線框住區塊中所有數字之積(相乘解)或商(兩個數字的其中一個除以另一個所得到的解)。
- 4. 區塊內的格子只有一個的時候,就填入該區塊所標示的數字。

2÷		12×	1
12×	1		6×
	2÷		
1	6×		4

- 1. 圖中的方格可分別填入數字 1~4。
- 2. 每一排(直行、横列)都要填入數字1~4。
- 3. 數字及符號代表的是粗線框住區塊中所有數字之積(相乘解)或商(兩個數字的其中一個除以另一個所得到的解)。
- 4. 區塊內的格子只有一個的時候,就填入該區塊所標示的數字。

12×	6×	
-	2÷	
2÷	4	12×
+		
		2÷

- 1. 圖中的方格可分別填入數字 1~4。
- 2. 每一排(直行、横列)都要填入數字1~4。
- 3. 數字及符號代表的是粗線框住區塊中所有數字之積(相乘解)或商(兩個數字的其中一個除以另一個所得到的解)。
- 4. 區塊內的格子只有一個的時候,就填入該區塊所標示的數字。

16×		2÷
	3	
6×		12×
_		
		3

- 1. 圖中的方格可分別填入數字 1~4。
- 2. 每一排(直行、横列)都要填入數字1~4。
- 3. 數字及符號代表的是粗線框住區塊中所有數字之積(相乘解)或商(兩個數字的其中一個除以另一個所得到的解)。
- 4. 區塊內的格子只有一個的時候,就填入該區塊所標示的數字。

12×	2÷		2÷
	12×		
	3	2÷	
2÷	+	12×	

- 1. 圖中的方格可分別填入數字 1~4。
- 2. 每一排(直行、横列)都要填入數字1~4。
- 3. 數字及符號代表的是粗線框住區塊中所有數字之積(相乘解)或商(兩個數字的其中一個除以另一個所得到的解)。
- 4. 區塊內的格子只有一個的時候,就填入該區塊所標示的數字。

2÷	24×		
	12×	4×	
12×			6×
	2÷		

- 1. 圖中的方格可分別填入數字 1~4。
- 2. 每一排(直行、横列)都要填入數字1~4。
- 3. 數字及符號代表的是粗線框住區塊中所有數字之積(相 乘解)或商(兩個數字的其中一個除以另一個所得到的 解)。
- 4. 區塊內的格子只有一個的時候,就填入該區塊所標示的數字。

2÷	2÷		12×
	2÷	12×	-
36×			2÷

- 1. 圖中的方格可分別填入數字 1~4。
- 2. 每一排(直行、横列)都要填入數字1~4。
- 3. 數字及符號代表的是粗線框住區塊中所有數字之積(相乘解)或商(兩個數字的其中一個除以另一個所得到的解)。
- 4. 區塊內的格子只有一個的時候,就填入該區塊所標示的數字。

- 1. 圖中的方格可分別填入數字 1~4。
- 2. 每一排(直行、橫列)都要填入數字1~4。
- 3. 數字及符號代表的是粗線框住區塊中所有數字之積(相 乘解)或商(兩個數字的其中一個除以另一個所得到的 解)。
- 4. 區塊內的格子只有一個的時候,就填入該區塊所標示的數字。

	12×	
12×		8×
6×		
	2÷	
		12×

- 1. 圖中的方格可分別填入數字 1~4。
- 2. 每一排(直行、横列)都要填入數字1~4。
- 3. 數字及符號代表的是粗線框住區塊中所有數字之積(相乘解)或商(兩個數字的其中一個除以另一個所得到的解)。
- 4. 區塊內的格子只有一個的時候,就填入該區塊所標示的數字。

12×		24×	
6×		2×	
	2÷		
		12×	

- 1. 圖中的方格可分別填入數字 1~4。
- 2. 每一排(直行、横列)都要填入數字1~4。
- 3. 數字及符號代表的是粗線框住區塊中所有數字之積(相 乘解)或商(兩個數字的其中一個除以另一個所得到的 解)。
- 4. 區塊內的格子只有一個的時候,就填入該區塊所標示的數字。

6×	2÷		48×
12×		2÷	
	24×		

- 1. 圖中的方格可分別填入數字 1~4。
- 2. 每一排(直行、横列)都要填入數字1~4。
- 3. 數字及符號代表的是粗線框住區塊中所有數字之積(相乘解)或商(兩個數字的其中一個除以另一個所得到的解)。
- 區塊內的格子只有一個的時候,就填入該區塊所標示的數字。

2÷	48×	6×
	6×	
24×		4×

- 1. 圖中的方格可分別填入數字 1~4。
- 2. 每一排(直行、横列)都要填入數字1~4。
- 3. 數字及符號代表的是粗線框住區塊中所有數字之積(相 乘解)或商(兩個數字的其中一個除以另一個所得到的 解)。
- 區塊內的格子只有一個的時候,就填入該區塊所標示的數字。

8×		12×
12×	12×	
12×		
	2÷	+

- 1. 圖中的方格可分別填入數字 1~4。
- 2. 每一排(直行、横列)都要填入數字 1~4。
- 3. 數字及符號代表的是粗線框住區塊中所有數字之積(相乘解)或商(兩個數字的其中一個除以另一個所得到的解)。
- 區塊內的格子只有一個的時候,就填入該區塊所標示的數字。

2÷	2÷		12×
	12×		
72×			
		2÷	

- 1. 圖中的方格可分別填入數字 1~4。
- 2. 每一排(直行、横列)都要填入數字1~4。
- 3. 數字及符號代表的是粗線框住區塊中所有數字之積(相乘解)或商(兩個數字的其中一個除以另一個所得到的解)。
- 4. 區塊內的格子只有一個的時候,就填入該區塊所標示的數字。

2×		24×	
	24×		
36×			8×
		T	

- 1. 圖中的方格可分別填入數字 1~4。
- 2. 每一排(直行、横列)都要填入數字1~4。
- 3. 數字及符號代表的是粗線框住區塊中所有數字之積(相乘解)或商(兩個數字的其中一個除以另一個所得到的解)。
- 4. 區塊內的格子只有一個的時候,就填入該區塊所標示的數字。

	48×	
24×		
		2÷
		+
	24×	

- 1. 圖中的方格可分別填入數字 1~4。
- 2. 每一排(直行、横列)都要填入數字1~4。
- 3. 數字及符號代表的是粗線框住區塊中所有數字之積(相乘解)或商(兩個數字的其中一個除以另一個所得到的解)。
- 4. 區塊內的格子只有一個的時候,就填入該區塊所標示的數字。

- 1. 圖中的方格可分別填入數字 1~4。
- 2. 每一排(直行、横列)都要填入數字 1~4。
- 3. 數字及符號代表的是粗線框住區塊中所有數字之積(相乘解)或商(兩個數字的其中一個除以另一個所得到的解)。
- 4. 區塊內的格子只有一個的時候,就填入該區塊所標示的數字。

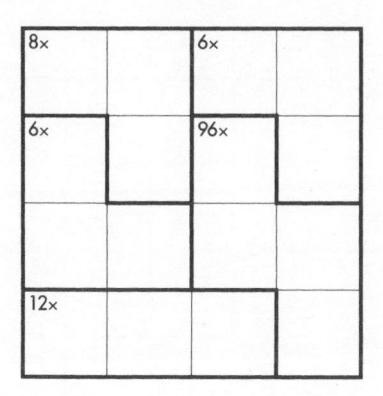

- 1. 圖中的方格可分別填入數字 1~4。
- 2. 每一排(直行、横列)都要填入數字1~4。
- 3. 數字及符號代表的是粗線框住區塊中所有數字之積(相乘解)或商(兩個數字的其中一個除以另一個所得到的解)。
- 4. 區塊內的格子只有一個的時候,就填入該區塊所標示的數字。

6×		1	20×	
20×	1	12×		2÷
	15×		2÷	
12×		2		15×
1	10×	+	4	+

- 1. 圖中的方格可分別填入數字 1~5。
- 2. 每一排(直行、横列)都要填入數字1~5。
- 3. 數字及符號代表的是粗線框住區塊中所有數字之積(相乘解)或商(兩個數字的其中一個除以另一個所得到的解)。
- 4. 區塊內的格子只有一個的時候,就填入該區塊所標示的數字。
| 1 |
|-----|
| 6× |
| |
| 20× |
| |
| |

- 1. 圖中的方格可分別填入數字 1~5。
- 2. 每一排(直行、横列)都要填入數字1~5。
- 3. 數字及符號代表的是粗線框住區塊中所有數字之積(相乘解)或商(兩個數字的其中一個除以另一個所得到的解)。
- 4. 區塊內的格子只有一個的時候,就填入該區塊所標示的數字。

2	60×	10×	1	12×
15×	2÷	20×		15×
		2÷		
	1	24×		

- 1. 圖中的方格可分別填入數字 1~5。
- 2. 每一排(直行、横列)都要填入數字 1~5。
- 3. 數字及符號代表的是粗線框住區塊中所有數字之積(相乘解)或商(兩個數字的其中一個除以另一個所得到的解)。
- 區塊內的格子只有一個的時候,就填入該區塊所標示的數字。

60×			2÷	
1	2÷	15×		12×
40×		2÷		
	15×	12×		10×
			1	

- 1. 圖中的方格可分別填入數字 1~5。
- 2. 每一排(直行、橫列)都要填入數字 1~5。
- 3. 數字及符號代表的是粗線框住區塊中所有數字之積(相乘解)或商(兩個數字的其中一個除以另一個所得到的解)。
- 4. 區塊內的格子只有一個的時候,就填入該區塊所標示的數字。

1	15×		8×	
15×	8×	10×	+	12×
			15×	
8×			+	
12×		10×		-

- 1. 圖中的方格可分別填入數字 1~5。
- 2. 每一排(直行、横列)都要填入數字1~5。
- 3. 數字及符號代表的是粗線框住區塊中所有數字之積(相乘解)或商(兩個數字的其中一個除以另一個所得到的解)。
- 4. 區塊內的格子只有一個的時候,就填入該區塊所標示的數字。

		12×	
12×	10×		
		15×	
15×			2÷
	2÷		
		15×	12x 10x 15x

- 1. 圖中的方格可分別填入數字 1~5。
- 2. 每一排(直行、横列)都要填入數字1~5。
- 3. 數字及符號代表的是粗線框住區塊中所有數字之積(相乘解)或商(兩個數字的其中一個除以另一個所得到的解)。
- 4. 區塊內的格子只有一個的時候,就填入該區塊所標示的數字。

		80×	6×
		-	
15×	20×		
	4×	15×	
	15×		15× 20×

- 1. 圖中的方格可分別填入數字 1~5。
- 2. 每一排(直行、横列)都要填入數字 1~5。
- 3. 數字及符號代表的是粗線框住區塊中所有數字之積(相乘解)或商(兩個數字的其中一個除以另一個所得到的解)。
- 4. 區塊內的格子只有一個的時候,就填入該區塊所標示的數字。

2÷		15×		
6×	2÷	-	75×	2÷
	20×	T		
			12×	
15×		2÷		

- 1. 圖中的方格可分別填入數字 1~5。
- 2. 每一排(直行、横列)都要填入數字1~5。
- 3. 數字及符號代表的是粗線框住區塊中所有數字之積(相乘解)或商(兩個數字的其中一個除以另一個所得到的解)。
- 4. 區塊內的格子只有一個的時候,就填入該區塊所標示的數字。

15×	20×		2÷	
		2÷	36×	
20×				2÷
2÷		15×		+
6×		20×		

- 1. 圖中的方格可分別填入數字 1~5。
- 2. 每一排(直行、横列)都要填入數字1~5。
- 3. 數字及符號代表的是粗線框住區塊中所有數字之積(相乘解)或商(兩個數字的其中一個除以另一個所得到的解)。
- 4. 區塊內的格子只有一個的時候,就填入該區塊所標示的數字。

	2÷	15×	
1			2÷
	45×	2÷	
			15×
2÷			
	2÷	45×	45× 2÷

- 1. 圖中的方格可分別填入數字 1~5。
- 2. 每一排(直行、横列)都要填入數字1~5。
- 3. 數字及符號代表的是粗線框住區塊中所有數字之積(相乘解)或商(兩個數字的其中一個除以另一個所得到的解)。
- 區塊內的格子只有一個的時候,就填入該區塊所標示的數字。

15×	2÷		3×	
	20×	2÷		60×
2÷				
	6×			40×
15×				

- 1. 圖中的方格可分別填入數字 1~5。
- 2. 每一排(直行、横列)都要填入數字1~5。
- 3. 數字及符號代表的是粗線框住區塊中所有數字之積(相乘解)或商(兩個數字的其中一個除以另一個所得到的解)。
- 4. 區塊內的格子只有一個的時候,就填入該區塊所標示的數字。

2÷		100×	12×
12×		2÷	
15×	2÷		30×
	12×	12x	12× 2÷

- 1. 圖中的方格可分別填入數字 1~5。
- 2. 每一排(直行、横列)都要填入數字1~5。
- 3. 數字及符號代表的是粗線框住區塊中所有數字之積(相乘解)或商(兩個數字的其中一個除以另一個所得到的解)。
- 區塊內的格子只有一個的時候,就填入該區塊所標示的數字。

1
45×

- 1. 圖中的方格可分別填入數字 1~5。
- 2. 每一排(直行、横列)都要填入數字1~5。
- 3. 數字及符號代表的是粗線框住區塊中所有數字之積(相乘解)或商(兩個數字的其中一個除以另一個所得到的解)。
- 4. 區塊內的格子只有一個的時候,就填入該區塊所標示的數字。

18×		100×		2÷
20×		15×		
	-		2÷	12×
	2÷			
2÷		60×		

- 1. 圖中的方格可分別填入數字 1~5。
- 2. 每一排(直行、横列)都要填入數字1~5。
- 3. 數字及符號代表的是粗線框住區塊中所有數字之積(相乘解)或商(兩個數字的其中一個除以另一個所得到的解)。
- 4. 區塊內的格子只有一個的時候,就填入該區塊所標示的數字。

		40×	
30×		+	2÷
	15×		+
8×	2÷	1	15×
_			
		15×	15×

- 1. 圖中的方格可分別填入數字 1~5。
- 2. 每一排(直行、横列)都要填入數字 1~5。
- 3. 數字及符號代表的是粗線框住區塊中所有數字之積(相乘解)或商(兩個數字的其中一個除以另一個所得到的解)。
- 4. 區塊內的格子只有一個的時候,就填入該區塊所標示的數字。

5×	10×			2÷
		12×		
Σ÷		60×		15×
30×			2÷	
	6×		-	

- 1. 圖中的方格可分別填入數字 1~5。
- 2. 每一排(直行、横列)都要填入數字1~5。
- 數字及符號代表的是粗線框住區塊中所有數字之積(相 乘解)或商(兩個數字的其中一個除以另一個所得到的 解)。
- 4. 區塊內的格子只有一個的時候,就填入該區塊所標示的數字。

2÷		15×		
15×		24×	2÷	
			40×	15×
20×				
	2÷	+	12×	+

- 1. 圖中的方格可分別填入數字 1~5。
- 2. 每一排(直行、横列)都要填入數字 1~5。
- 3. 數字及符號代表的是粗線框住區塊中所有數字之積(相乘解)或商(兩個數字的其中一個除以另一個所得到的解)。
- 4. 區塊內的格子只有一個的時候,就填入該區塊所標示的數字。

		15×	2÷
10×			
	2÷	12×	
		2÷	15×
20×			
		2÷	2÷ 12× 2÷

- 1. 圖中的方格可分別填入數字 1~5。
- 2. 每一排(直行、横列)都要填入數字1~5。
- 數字及符號代表的是粗線框住區塊中所有數字之積(相 乘解)或商(兩個數字的其中一個除以另一個所得到的 解)。
- 4. 區塊內的格子只有一個的時候,就填入該區塊所標示的數字。

15×	12×		10×	
	6×			2÷
	2÷	20×	-	
2÷	1		15×	
	60×			

- 1. 圖中的方格可分別填入數字 1~5。
- 2. 每一排(直行、横列)都要填入數字 1~5。
- 3. 數字及符號代表的是粗線框住區塊中所有數字之積(相乘解)或商(兩個數字的其中一個除以另一個所得到的解)。
- 區塊內的格子只有一個的時候,就填入該區塊所標示的數字。

15×		2÷		12×
2÷		15×		
20×	40×		1	2÷
	9×		40×	

- 1. 圖中的方格可分別填入數字 1~5。
- 2. 每一排(直行、横列)都要填入數字1~5。
- 3. 數字及符號代表的是粗線框住區塊中所有數字之積(相乘解)或商(兩個數字的其中一個除以另一個所得到的解)。
- 4. 區塊內的格子只有一個的時候,就填入該區塊所標示的數字。

×		8×		
	2÷	3×	60×	
	12×	10×		2÷
		15×		+
		15×		$\frac{1}{1}$

- 1. 圖中的方格可分別填入數字 1~5。
- 2. 每一排(直行、横列)都要填入數字1~5。
- 3. 數字及符號代表的是粗線框住區塊中所有數字之積(相乘解)或商(兩個數字的其中一個除以另一個所得到的解)。
- 4. 區塊內的格子只有一個的時候,就填入該區塊所標示的數字。

5×			2÷	
10×	20×			30×
	12×	2÷		
			12×	
30×				

- 1. 圖中的方格可分別填入數字 1~5。
- 2. 每一排(直行、横列)都要填入數字1~5。
- 3. 數字及符號代表的是粗線框住區塊中所有數字之積(相 乘解)或商(兩個數字的其中一個除以另一個所得到的 解)。
- 4. 區塊內的格子只有一個的時候,就填入該區塊所標示的數字。

75×		12×	2÷	
6×				60×
	20×		2÷	-
	2÷			
2÷		15×		

- 1. 圖中的方格可分別填入數字 1~5。
- 2. 每一排(直行、横列)都要填入數字 1~5。
- 3. 數字及符號代表的是粗線框住區塊中所有數字之積(相乘解)或商(兩個數字的其中一個除以另一個所得到的解)。
- 4. 區塊內的格子只有一個的時候,就填入該區塊所標示的數字。

	15×	2÷	30×
30×			20×
2÷		1	
			30×

- 1. 圖中的方格可分別填入數字 1~5。
- 2. 每一排(直行、横列)都要填入數字1~5。
- 3. 數字及符號代表的是粗線框住區塊中所有數字之積(相 乘解)或商(兩個數字的其中一個除以另一個所得到的 解)。
- 4. 區塊內的格子只有一個的時候,就填入該區塊所標示的數字。

2÷		60×		12×
30×	2÷		1	
		15×		-
60×		+	2÷	_
		10×	_	

- 1. 圖中的方格可分別填入數字 1~5。
- 2. 每一排(直行、横列)都要填入數字1~5。
- 3. 數字及符號代表的是粗線框住區塊中所有數字之積(相乘解)或商(兩個數字的其中一個除以另一個所得到的解)。
- 4. 區塊內的格子只有一個的時候,就填入該區塊所標示的數字。

10×	15×		12×	20×
	2÷			
	9×	2÷		
		100×		6×
2÷				

- 1. 圖中的方格可分別填入數字 1~5。
- 2. 每一排(直行、横列)都要填入數字1~5。
- 3. 數字及符號代表的是粗線框住區塊中所有數字之積(相乘解)或商(兩個數字的其中一個除以另一個所得到的解)。
- 4. 區塊內的格子只有一個的時候,就填入該區塊所標示的數字。

150×	4×	2÷
	30×	
12×		15×
8×		
2÷	15×	

- 1. 圖中的方格可分別填入數字 1~5。
- 2. 每一排(直行、横列)都要填入數字1~5。
- 3. 數字及符號代表的是粗線框住區塊中所有數字之積(相乘解)或商(兩個數字的其中一個除以另一個所得到的解)。
- 4. 區塊內的格子只有一個的時候,就填入該區塊所標示的數字。

120×			6×
2÷	100×		
		9×	2÷
60×			
	40×		

- 1. 圖中的方格可分別填入數字 1~5。
- 2. 每一排(直行、横列)都要填入數字1~5。
- 3. 數字及符號代表的是粗線框住區塊中所有數字之積(相 乘解)或商(兩個數字的其中一個除以另一個所得到的 解)。
- 4. 區塊內的格子只有一個的時候,就填入該區塊所標示的數字。

10×	12×	6×		
			12×	20×
60×		10×		
				2÷
120×				

- 1. 圖中的方格可分別填入數字 1~5。
- 2. 每一排(直行、横列)都要填入數字 1~5。
- 3. 數字及符號代表的是粗線框住區塊中所有數字之積(相乘解)或商(兩個數字的其中一個除以另一個所得到的解)。
- 4. 區塊內的格子只有一個的時候,就填入該區塊所標示的數字。

15×		2÷	12×	
24×	1		10×	
	20×			
	10×			180×
2÷				

- 1. 圖中的方格可分別填入數字 1~5。
- 2. 每一排(直行、横列)都要填入數字1~5。
- 3. 數字及符號代表的是粗線框住區塊中所有數字之積(相 乘解)或商(兩個數字的其中一個除以另一個所得到的 解)。
- 4. 區塊內的格子只有一個的時候,就填入該區塊所標示的數字。

6×			120×	
100×		1		
		2÷		15× .
12×	6×	20×		
			2÷	
IZx	6×	20×	2÷	

- 1. 圖中的方格可分別填入數字 1~5。
- 2. 每一排(直行、横列)都要填入數字1~5。
- 3. 數字及符號代表的是粗線框住區塊中所有數字之積(相乘解)或商(兩個數字的其中一個除以另一個所得到的解)。
- 4. 區塊內的格子只有一個的時候,就填入該區塊所標示的數字。

6×	300×			24×
		20×		
	60×	2÷		
			2÷	
	30×		-	

- 1. 圖中的方格可分別填入數字 1~5。
- 2. 每一排(直行、横列)都要填入數字1~5。
- 3. 數字及符號代表的是粗線框住區塊中所有數字之積(相乘解)或商(兩個數字的其中一個除以另一個所得到的解)。
- 4. 區塊內的格子只有一個的時候,就填入該區塊所標示的數字。

10×		20×	6×	
6×			20×	60×
	12×	+		
		4×		
60×			1	

- 1. 圖中的方格可分別填入數字 1~5。
- 2. 每一排(直行、横列)都要填入數字 1~5。
- 3. 數字及符號代表的是粗線框住區塊中所有數字之積(相乘解)或商(兩個數字的其中一個除以另一個所得到的解)。
- 4. 區塊內的格子只有一個的時候,就填入該區塊所標示的數字。

6×		2÷	100×	
48×				12×
	75×			
		20×		
2÷		+	12×	

- 1. 圖中的方格可分別填入數字 1~5。
- 2. 每一排(直行、横列)都要填入數字1~5。
- 3. 數字及符號代表的是粗線框住區塊中所有數字之積(相 乘解)或商(兩個數字的其中一個除以另一個所得到的 解)。
- 4. 區塊內的格子只有一個的時候,就填入該區塊所標示的數字。

10×		72×	
60×	60×		
	2÷	10×	20×
	24×		

- 1. 圖中的方格可分別填入數字 1~5。
- 2. 每一排(直行、横列)都要填入數字 1~5。
- 3. 數字及符號代表的是粗線框住區塊中所有數字之積(相乘解)或商(兩個數字的其中一個除以另一個所得到的解)。
- 4. 區塊內的格子只有一個的時候,就填入該區塊所標示的數字。

32×		30×	
		15×	12×
90×	40×		
	40×		

- 1. 圖中的方格可分別填入數字 1~5。
- 2. 每一排(直行、橫列)都要填入數字 1~5。
- 3. 數字及符號代表的是粗線框住區塊中所有數字之積(相乘解)或商(兩個數字的其中一個除以另一個所得到的解)。
- 4. 區塊內的格子只有一個的時候,就填入該區塊所標示的數字。

60×	30×		
	2÷	2÷	12×
		15×	
	24×	200×	

- 1. 圖中的方格可分別填入數字 1~5。
- 2. 每一排(直行、横列)都要填入數字1~5。
- 3. 數字及符號代表的是粗線框住區塊中所有數字之積(相 乘解)或商(兩個數字的其中一個除以另一個所得到的 解)。
- 4. 區塊內的格子只有一個的時候,就填入該區塊所標示的數字。
| 300× | | | 30× |
|------|-------|-----|-----|
| | 12× | 32× | |
| 6× | 1200× | | |
| | | | |

- 1. 圖中的方格可分別填入數字 1~5。
- 2. 每一排(直行、横列)都要填入數字1~5。
- 3. 數字及符號代表的是粗線框住區塊中所有數字之積(相乘解)或商(兩個數字的其中一個除以另一個所得到的解)。
- 區塊內的格子只有一個的時候,就填入該區塊所標示的數字。

	18×
120×	
	120x

- 1. 圖中的方格可分別填入數字 1~5。
- 2. 每一排(直行、横列)都要填入數字 1~5。
- 3. 數字及符號代表的是粗線框住區塊中所有數字之積(相乘解)或商(兩個數字的其中一個除以另一個所得到的解)。
- 區塊內的格子只有一個的時候,就填入該區塊所標示的數字。

1200×			6×	
			20×	48×
10×	24×			
		15×		

- 1. 圖中的方格可分別填入數字 1~5。
- 2. 每一排(直行、横列)都要填入數字1~5。
- 3. 數字及符號代表的是粗線框住區塊中所有數字之積(相 乘解)或商(兩個數字的其中一個除以另一個所得到的 解)。
- 4. 區塊內的格子只有一個的時候,就填入該區塊所標示的數字。

2÷		4	2÷		30×
20×			2÷	3	+
30×	36×	1	+	20×	2÷
			3		
1	24×		30×	2÷	
10×					4

- 1. 圖中的方格可分別填入數字 1~6。
- 2. 每一排(直行、横列)都要填入數字 1~6。
- 3. 數字及符號代表的是粗線框住區塊中所有數字之積(相乘解)或商(兩個數字的其中一個除以另一個所得到的解)。
- 4. 區塊內的格子只有一個的時候,就填入該區塊所標示的數字。

20×	72×	1	15×		2
			6	3÷	15×
	8×				
3÷	2÷	15×	20×		
			1	2÷	
90×			2÷	+	1

- 1. 圖中的方格可分別填入數字 1~6。
- 2. 每一排(直行、横列)都要填入數字1~6。
- 3. 數字及符號代表的是粗線框住區塊中所有數字之積(相乘解)或商(兩個數字的其中一個除以另一個所得到的解)。
- 4. 區塊內的格子只有一個的時候,就填入該區塊所標示的數字。

30×	12×	15×		1
		10×	24×	
	6	+	3÷	
3	2÷	3÷		40×
	+	1	72×	+
-	-	+		-
		6	6 3 2÷ 3÷	6 3÷ 3 2÷ 3÷

- 1. 圖中的方格可分別填入數字 1~6。
- 2. 每一排(直行、横列)都要填入數字1~6。
- 3. 數字及符號代表的是粗線框住區塊中所有數字之積(相乘解)或商(兩個數字的其中一個除以另一個所得到的解)。
- 4. 區塊內的格子只有一個的時候,就填入該區塊所標示的數字。

20×			3÷		3
3	30×	12×	20×	2÷	
2÷				6	30×
	12×	30×			
30×		1	2÷		
	3÷		12×		

- 1. 圖中的方格可分別填入數字 1~6。
- 2. 每一排(直行、横列)都要填入數字1~6。
- 3. 數字及符號代表的是粗線框住區塊中所有數字之積(相 乘解)或商(兩個數字的其中一個除以另一個所得到的 解)。
- 4. 區塊內的格子只有一個的時候,就填入該區塊所標示的數字。

30×	18×	15×		1	20×
		72×	2÷		+
			_	12×	12×
2÷		3÷	25×		
120×					-
	1	2÷		2÷	+

- 1. 圖中的方格可分別填入數字 1~6。
- 2. 每一排(直行、横列)都要填入數字1~6。
- 3. 數字及符號代表的是粗線框住區塊中所有數字之積(相乘解)或商(兩個數字的其中一個除以另一個所得到的解)。
- 4. 區塊內的格子只有一個的時候,就填入該區塊所標示的數字。

	10×	6	18×	
	-	12×		
	2÷		15×	
15×	6×			8×
	20×		30×	1
3÷				
		2÷ 15× 6× 20×	2÷ 15× 6× 20×	2÷ 15× 15× 20× 30×

- 1. 圖中的方格可分別填入數字 1~6。
- 2. 每一排(直行、横列)都要填入數字1~6。
- 數字及符號代表的是粗線框住區塊中所有數字之積(相 乘解)或商(兩個數字的其中一個除以另一個所得到的 解)。
- 4. 區塊內的格子只有一個的時候,就填入該區塊所標示的數字。

20×	24×			30×	30×
	3÷		2÷	+	
2÷	3÷		+	8×	+
	30×	60×	40×	+	
2×	+	-			12×
		+	2÷		+

- 1. 圖中的方格可分別填入數字 1~6。
- 2. 每一排(直行、横列)都要填入數字1~6。
- 數字及符號代表的是粗線框住區塊中所有數字之積(相乘解)或商(兩個數字的其中一個除以另一個所得到的解)。
- 4. 區塊內的格子只有一個的時候,就填入該區塊所標示的數字。

2÷	15×	45×	48×	
				24×
108×		10×		+
		16×	75×	
40×		144×		
			3÷	

- 1. 圖中的方格可分別填入數字 1~6。
- 2. 每一排(直行、横列)都要填入數字1~6。
- 3. 數字及符號代表的是粗線框住區塊中所有數字之積(相 乘解)或商(兩個數字的其中一個除以另一個所得到的 解)。
- 4. 區塊內的格子只有一個的時候,就填入該區塊所標示的數字。

3÷	2÷		2÷		10×
	30×	24×		30×	
120×	+				+
	3÷		20×	2÷	12×
	9×		+		
10×	-	1	-	24×	-

- 1. 圖中的方格可分別填入數字 1 ~6。
- 2. 每一排(直行、横列)都要填入數字 1~6。
- 3. 數字及符號代表的是粗線框住區塊中所有數字之積(相乘解)或商(兩個數字的其中一個除以另一個所得到的解)。
- 區塊內的格子只有一個的時候,就填入該區塊所標示的數字。

用腦, 要用對方法。

大腦變快樂,你就變聰明!

茂木健一郎 / 著

大腦原來是重度享樂主義者! 鈴木一朗、宮崎駿都用這招!

日本超人氣腦科學家 茂木健一郎

驚人快樂腦學習法首度公開!

《快樂腦工作術》、《快樂腦生活術》陸續推出、敬騰期待!

時報出版

		20×	90×	
15×	1			8×
	6×	+		
	72×	720×		
		10×		
	+		3÷	
	15x	6×	6× 72× 720×	6× 72× 720× 10×

- 1. 圖中的方格可分別填入數字 1~6。
- 2. 每一排(直行、横列)都要填入數字1~6。
- 3. 數字及符號代表的是粗線框住區塊中所有數字之積(相 乘解)或商(兩個數字的其中一個除以另一個所得到的 解)。
- 4. 區塊內的格子只有一個的時候,就填入該區塊所標示的數字。

	30×	2÷	600×	
24×				
		2÷		2÷
20×	36×	15×		+
			12×	2÷
20×				
	20×	24× 20× 36×	24× 2÷ 25× 25×	24× 2÷ 25× 15× 12×

- 1. 圖中的方格可分別填入數字 1~6。
- 2. 每一排(直行、横列)都要填入數字1~6。
- 3. 數字及符號代表的是粗線框住區塊中所有數字之積(相乘解)或商(兩個數字的其中一個除以另一個所得到的解)。
- 區塊內的格子只有一個的時候,就填入該區塊所標示的數字。

	18×			12×
	60×			
	2÷	6×	30×	
108×	+		20×	
	48×	30×	-	2÷
	-			
	108×	2÷	2÷ 6×	2÷ 6× 30× 108× 20×

- 1. 圖中的方格可分別填入數字 1~6。
- 2. 每一排(直行、横列)都要填入數字1~6。
- 3. 數字及符號代表的是粗線框住區塊中所有數字之積(相 乘解)或商(兩個數字的其中一個除以另一個所得到的 解)。
- 4. 區塊內的格子只有一個的時候,就填入該區塊所標示的數字。

6×		24×		
90×		2÷	3÷	
	2÷		15×	
	-	90×	40×	
1				3÷
20×				
	90×	90× 2÷	90× 2÷ 2÷ 90×	90× 2÷ 3÷ 2÷ 15× 90× 40×

- 1. 圖中的方格可分別填入數字 1~6。
- 2. 每一排(直行、横列)都要填入數字1~6。
- 3. 數字及符號代表的是粗線框住區塊中所有數字之積(相乘解)或商(兩個數字的其中一個除以另一個所得到的解)。
- 4. 區塊內的格子只有一個的時候,就填入該區塊所標示的數字。

2÷		240×		2÷	
180×				10×	
		6×			24×
12×	20×	12×			
			180×	20×	
6×	-				

- 1. 圖中的方格可分別填入數字 1~6。
- 2. 每一排(直行、横列)都要填入數字1~6。
- 3. 數字及符號代表的是粗線框住區塊中所有數字之積(相 乘解)或商(兩個數字的其中一個除以另一個所得到的 解)。
- 4. 區塊內的格子只有一個的時候,就填入該區塊所標示的數字。

12×		3÷		40×	
90×			3÷		-
15×	2÷			3÷	
		20×			2÷
30×		24×	2÷	15×	
2÷					

- 1. 圖中的方格可分別填入數字 1~6。
- 2. 每一排(直行、横列)都要填入數字1~6。
- 3. 數字及符號代表的是粗線框住區塊中所有數字之積(相乘解)或商(兩個數字的其中一個除以另一個所得到的解)。
- 區塊內的格子只有一個的時候,就填入該區塊所標示的數字。

2÷		18×	30×		
20×	T		24×		
	30×		2÷	2÷	
	36×	2÷		60×	20×
60×			3÷		

- 1. 圖中的方格可分別填入數字 1~6。
- 2. 每一排(直行、横列)都要填入數字1~6。
- 3. 數字及符號代表的是粗線框住區塊中所有數字之積(相 乘解)或商(兩個數字的其中一個除以另一個所得到的 解)。
- 4. 區塊內的格子只有一個的時候,就填入該區塊所標示的數字。

90×		2÷		2÷	
	60×	3÷		10×	
		120×			32×
		10×	540×		
48×					3÷
	2÷		-		+

- 1. 圖中的方格可分別填入數字 1~6。
- 2. 每一排(直行、横列)都要填入數字1~6。
- 3. 數字及符號代表的是粗線框住區塊中所有數字之積(相乘解)或商(兩個數字的其中一個除以另一個所得到的解)。
- 區塊內的格子只有一個的時候,就填入該區塊所標示的數字。

20×		18×			2÷
	2÷		2÷	60×	
120×		3÷			
	3÷		15×	2÷	
12×		80×		180×	
	-				1

- 1. 圖中的方格可分別填入數字 1~6。
- 2. 每一排(直行、横列)都要填入數字1~6。
- 3. 數字及符號代表的是粗線框住區塊中所有數字之積(相乘解)或商(兩個數字的其中一個除以另一個所得到的解)。
- 4. 區塊內的格子只有一個的時候,就填入該區塊所標示的數字。

3÷	48×			75×	
	12×	2÷		12×	
20×	+	30×	60×	+	
				12×	8×
2÷	+	+			
10×		18×			-

- 1. 圖中的方格可分別填入數字 1~6。
- 2. 每一排(直行、横列)都要填入數字1~6。
- 3. 數字及符號代表的是粗線框住區塊中所有數字之積(相乘解)或商(兩個數字的其中一個除以另一個所得到的解)。
- 4. 區塊內的格子只有一個的時候,就填入該區塊所標示的數字。

30×	3÷		2÷	60×	
		36×			720×
2÷					
6×		150×	20×	2÷	
48×					2÷
			2÷		+

- 1. 圖中的方格可分別填入數字 1~6。
- 2. 每一排(直行、横列)都要填入數字1~6。
- 3. 數字及符號代表的是粗線框住區塊中所有數字之積(相乘解)或商(兩個數字的其中一個除以另一個所得到的解)。
- 4. 區塊內的格子只有一個的時候,就填入該區塊所標示的數字。

		15×	2÷	
10×			24×	
	2÷	2÷	_	3÷
12×	+	180×		-
	3÷		1	120×
		1		
		2÷	2÷ 2÷ 180×	24x 2± 2± 180x

- 1. 圖中的方格可分別填入數字 1~6。
- 2. 每一排(直行、横列)都要填入數字 1~6。
- 3. 數字及符號代表的是粗線框住區塊中所有數字之積(相乘解)或商(兩個數字的其中一個除以另一個所得到的解)。
- 4. 區塊內的格子只有一個的時候,就填入該區塊所標示的數字。

20×			6×		90×
3÷	72×	2÷			
		3÷		100×	
300×					8×
	3÷		72×		
		3÷			

- 1. 圖中的方格可分別填入數字 1~6。
- 2. 每一排(直行、横列)都要填入數字1~6。
- 3. 數字及符號代表的是粗線框住區塊中所有數字之積(相乘解)或商(兩個數字的其中一個除以另一個所得到的解)。
- 4. 區塊內的格子只有一個的時候,就填入該區塊所標示的數字。

	90×		6×	
1			2÷	
			144×	15×
2÷	2÷			
	15×	8×		
-			20×	
	2÷	2÷ 2÷	2÷ 2÷	2÷ 2÷ 15× 8×

- 1. 圖中的方格可分別填入數字 1~6。
- 2. 每一排(直行、横列)都要填入數字1~6。
- 3. 數字及符號代表的是粗線框住區塊中所有數字之積(相乘解)或商(兩個數字的其中一個除以另一個所得到的解)。
- 4. 區塊內的格子只有一個的時候,就填入該區塊所標示的數字。

		12×	120×	
18×				180×
			12×	
	600×			
1				
60×	-		2÷	-
		600×	18× 600×	18× 12× 600×

- 1. 圖中的方格可分別填入數字 1~6。
- 2. 每一排(直行、横列)都要填入數字1~6。
- 3. 數字及符號代表的是粗線框住區塊中所有數字之積(相 乘解)或商(兩個數字的其中一個除以另一個所得到的 解)。
- 4. 區塊內的格子只有一個的時候,就填入該區塊所標示的數字。

	6×			120×
360×		2÷		
			30×	+
2÷	12×	480×		18×
3÷	-			
	2÷	360× 2÷ 12×	360× 2÷ 2÷ 12× 480×	360× 2÷ 30× 2÷ 2÷ 480×

- 1. 圖中的方格可分別填入數字 1~6。
- 2. 每一排(直行、横列)都要填入數字 1 \sim 6。
- 3. 數字及符號代表的是粗線框住區塊中所有數字之積(相乘解)或商(兩個數字的其中一個除以另一個所得到的解)。
- 4. 區塊內的格子只有一個的時候,就填入該區塊所標示的數字。

20×		2÷		180×	
24×		36×			
6×		20×	1	24×	
			600×		
	540×				
		24×			
		24×			

- 1. 圖中的方格可分別填入數字 1~6。
- 2. 每一排(直行、橫列)都要填入數字1~6。
- 3. 數字及符號代表的是粗線框住區塊中所有數字之積(相 乘解)或商(兩個數字的其中一個除以另一個所得到的 解)。
- 4. 區塊內的格子只有一個的時候,就填入該區塊所標示的數字。

3÷	48×			15×	
	24×		10×		
3÷	45×			480×	
					12×
600×		2÷		18×	

- 1. 圖中的方格可分別填入數字 1~6。
- 2. 每一排(直行、横列)都要填入數字1~6。
- 3. 數字及符號代表的是粗線框住區塊中所有數字之積(相乘解)或商(兩個數字的其中一個除以另一個所得到的解)。
- 4. 區塊內的格子只有一個的時候,就填入該區塊所標示的數字。

		216×		
20×		36×		
12×	6×		400×	2÷
24×	10×			
	180×			
	12×	12× 6×	20x 36x 12x 6x 24x 10x	20× 36× 400× 24× 10×

- 1. 圖中的方格可分別填入數字 1~6。
- 2. 每一排(直行、横列)都要填入數字1~6。
- 3. 數字及符號代表的是粗線框住區塊中所有數字之積(相乘解)或商(兩個數字的其中一個除以另一個所得到的解)。
- 4. 區塊內的格子只有一個的時候,就填入該區塊所標示的數字。

	3÷		360×	30×
90×		20×		-
			3÷	
15×			2÷	
+		+	3÷	
		90×	90× 20×	90× 20× 3÷ 15× 2÷

- 1. 圖中的方格可分別填入數字 1~6。
- 2. 每一排(直行、横列)都要填入數字 1~6。
- 3. 數字及符號代表的是粗線框住區塊中所有數字之積(相乘解)或商(兩個數字的其中一個除以另一個所得到的解)。
- 4. 區塊內的格子只有一個的時候,就填入該區塊所標示的數字。

2÷	900×		
36×		20×	
3÷	2÷		
150×		36×	
	2÷		
	12×		
	36×	36× 2÷ 150× · 2÷	36× 20× 20× 150× · 36× 2÷

- 1. 圖中的方格可分別填入數字 1~6。
- 2. 每一排(直行、横列)都要填入數字1~6。
- 3. 數字及符號代表的是粗線框住區塊中所有數字之積(相乘解)或商(兩個數字的其中一個除以另一個所得到的解)。
- 4. 區塊內的格子只有一個的時候,就填入該區塊所標示的數字。

	24×		200×	2÷
	6×			
1		120×		
				432×
600×				
		3÷		1
	600×	6×	600x	6x 120x 600x

- 1. 圖中的方格可分別填入數字 1 ~6。
- 2. 每一排(直行、横列)都要填入數字 1~6。
- 3. 數字及符號代表的是粗線框住區塊中所有數字之積(相乘解)或商(兩個數字的其中一個除以另一個所得到的解)。
- 4. 區塊內的格子只有一個的時候,就填入該區塊所標示的數字。
| 2÷ | | 6× | 80× | | 360× |
|-----|-------|------|-----|----|------|
| 36× | | | 6× | | |
| | 1200× | | | | |
| | - | | | 3÷ | 3÷ |
| 36× | | 600× | | | |
| | | | | 2÷ | |

- 1. 圖中的方格可分別填入數字 1~6。
- 2. 每一排(直行、横列)都要填入數字1~6。
- 3. 數字及符號代表的是粗線框住區塊中所有數字之積(相乘解)或商(兩個數字的其中一個除以另一個所得到的解)。
- 4. 區塊內的格子只有一個的時候,就填入該區塊所標示的數字。

		3600×		72×
120×	6×	1.		
		30×		
720×	1	12×	6×	2÷
_		+		
			120× 6×	120× 6×

- 1. 圖中的方格可分別填入數字 1~6。
- 2. 每一排(直行、横列)都要填入數字 1~6。
- 3. 數字及符號代表的是粗線框住區塊中所有數字之積(相乘解)或商(兩個數字的其中一個除以另一個所得到的解)。
- 4. 區塊內的格子只有一個的時候,就填入該區塊所標示的數字。

3÷		15×		20×	
480×				36×	
10×			2÷		
	2÷		+	3÷	2÷
180×		1440×			

- 1. 圖中的方格可分別填入數字 1~6。
- 2. 每一排(直行、橫列)都要填入數字1~6。
- 3. 數字及符號代表的是粗線框住區塊中所有數字之積(相 乘解)或商(兩個數字的其中一個除以另一個所得到的 解)。
- 4. 區塊內的格子只有一個的時候,就填入該區塊所標示的數字。

		12×	120×	
6×			2÷	
-		800×		2÷
3600×				
	3÷			2÷
	36×		-	
		3600×	6× 800× 3600×	6× 2÷ 800× 3÷

- 1. 圖中的方格可分別填入數字 1~6。
- 2. 每一排(直行、横列)都要填入數字 1~6。
- 3. 數字及符號代表的是粗線框住區塊中所有數字之積(相乘解)或商(兩個數字的其中一個除以另一個所得到的解)。
- 4. 區塊內的格子只有一個的時候,就填入該區塊所標示的數字。

	40×	288×		30×
		-		
				24×
1440×				
-	2÷		2÷	
		60×		
	1440×	1440×	1440× 2÷	2÷ 2÷

- 1. 圖中的方格可分別填入數字 1~6。
- 2. 每一排(直行、横列)都要填入數字1~6。
- 3. 數字及符號代表的是粗線框住區塊中所有數字之積(相乘解)或商(兩個數字的其中一個除以另一個所得到的解)。
- 4. 區塊內的格子只有一個的時候,就填入該區塊所標示的數字。

	30×		
36×		2880×	
12×			
		3÷	12×
200×			
2÷		12×	
	12× 200×	36× 12× 200×	36× 2880× 3÷ 200×

- 1. 圖中的方格可分別填入數字 1~6。
- 2. 每一排(直行、橫列)都要填入數字1~6。
- 3. 數字及符號代表的是粗線框住區塊中所有數字之積(相乘解)或商(兩個數字的其中一個除以另一個所得到的解)。
- 4. 區塊內的格子只有一個的時候,就填入該區塊所標示的數字。

10×	6×		2÷	24×
60×	3600×		-	
-	8×			+
2÷				
	240×	48×		
		15×		

- 1. 圖中的方格可分別填入數字 1~6。
- 2. 每一排(直行、横列)都要填入數字1~6。
- 3. 數字及符號代表的是粗線框住區塊中所有數字之積(相乘解)或商(兩個數字的其中一個除以另一個所得到的解)。
- 4. 區塊內的格子只有一個的時候,就填入該區塊所標示的數字。

15× 3÷	2160×			10×		
15× 3÷	16×			60×		
				1	4320×	144×
	15×	3÷	+			
80× 3÷			80×	1	3÷	\vdash
	+				+	

- 1. 圖中的方格可分別填入數字 1~6。
- 2. 每一排(直行、橫列)都要填入數字1~6。
- 3. 數字及符號代表的是粗線框住區塊中所有數字之積(相乘解)或商(兩個數字的其中一個除以另一個所得到的解)。
- 4. 區塊內的格子只有一個的時候,就填入該區塊所標示的數字。

	120×		
480×		10×	
			2÷
2÷	12×	20×	-
			2÷
	6×	-	+
		2÷ 12×	2÷ 12× 20×

- 1. 圖中的方格可分別填入數字 1~6。
- 2. 每一排(直行、横列)都要填入數字1~6。
- 3. 數字及符號代表的是粗線框住區塊中所有數字之積(相乘解)或商(兩個數字的其中一個除以另一個所得到的解)。
- 4. 區塊內的格子只有一個的時候,就填入該區塊所標示的數字。

72×		12×			20×
2÷		30×	20×		+
				2÷	
2160×	30×				60×
			96×		
			-		

- 1. 圖中的方格可分別填入數字 1~6。
- 2. 每一排(直行、橫列)都要填入數字1~6。
- 3. 數字及符號代表的是粗線框住區塊中所有數字之積(相乘解)或商(兩個數字的其中一個除以另一個所得到的解)。
- 區塊內的格子只有一個的時候,就填入該區塊所標示的數字。

	3÷	15×			2÷	
		24×		30×	24×	
- 124	3÷		240×			90×
2400						
2400× 30×	2400×			36×		

- 1. 圖中的方格可分別填入數字 1~6。
- 2. 每一排(直行、横列)都要填入數字1~6。
- 3. 數字及符號代表的是粗線框住區塊中所有數字之積(相 乘解)或商(兩個數字的其中一個除以另一個所得到的 解)。
- 4. 區塊內的格子只有一個的時候,就填入該區塊所標示的數字。

30×	72×		30×	120×	
		2880×		2÷	
40×	<u> </u>			3÷	
			6×		2÷
	2÷		30×		-

- 1. 圖中的方格可分別填入數字 1~6。
- 2. 每一排(直行、横列)都要填入數字 1~6。
- 3. 數字及符號代表的是粗線框住區塊中所有數字之積(相乘解)或商(兩個數字的其中一個除以另一個所得到的解)。
- 4. 區塊內的格子只有一個的時候,就填入該區塊所標示的數字。

	120×	24×		
	2÷			360×
24×		150×		-
60×			3÷	1
		24×	2÷ 150×	2÷ 150×

- 1. 圖中的方格可分別填入數字 1~6。
- 2. 每一排(直行、横列)都要填入數字1~6。
- 3. 數字及符號代表的是粗線框住區塊中所有數字之積(相 乘解)或商(兩個數字的其中一個除以另一個所得到的 解)。
- 4. 區塊內的格子只有一個的時候,就填入該區塊所標示的數字。

	12×		
		3240×	
12×			24×
12×			
	2400×		
		12×	12x 3240x

- 1. 圖中的方格可分別填入數字 1~6。
- 2. 每一排(直行、横列)都要填入數字 1~6。
- 3. 數字及符號代表的是粗線框住區塊中所有數字之積(相乘解)或商(兩個數字的其中一個除以另一個所得到的解)。
- 4. 區塊內的格子只有一個的時候,就填入該區塊所標示的數字。

解答

00	1	
2+	2	³ 3
6×3	2×	2
2	3×3	1

00	2	
3× 3	6× 2	1
1	3	6×2
² + 2	1	3

003	3	
3×3	1	12× 2
1	2	3
* 2	3	1

00	4		
²⁺ 2	4	12× 3	1
12×	1	4	6×2
4	2+2	1	3
1	6×3	2	4

00)5		
1	12× 4	6×3	2
2+ 4	3	² +	1
2	2+	4	12× 3
3	2	1	4

00	6		
³ 3	16×	4	2+2
² -	4	³ 3	1
1	6×3	2	12× 4
8× 4	2	1	3

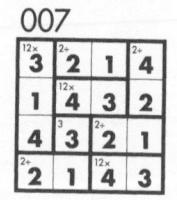

	12×	4×	-4
2	3	4	1
ž	4	1	6× 2
4	2+	2	3

00	/		10
2+	4	2	3
2	2+	12×	4
36× 3	2	4	2+
4	3	1	2

* 2	4	12×	3
3×	3	4	8× 2
12× 3	1	12× 2	4
Δ	2	3	1

01	1		
2+2	1	12×	3
12×	12× 4	3	8× 2
3	°*2	1	4
4	3	2+2	1

012	2		
12× 4	1	24× 3	2
6×2	3	2×	4
3	²⁺ 4	2	1
1	2	12×	3

013	3		
6×3	² 2	1	48× 4
2	1	4	3
12×	3	2+2	1
1	24×	3	2

212	1		
2+	48× 4	3	°×2
2	6×	4	3
24× 4	3	2	4×
3	2	1	4

015	5		
8× 4	1	2	12× 3
12× 2	3	12×	1
12×	2	3	4
3	4	2+	2

01	5		
2+	²⁺ 4	2	12× 3
2	12×	3	4
72× 3	2	4	1
4	3	2+	2

01	7		
² × 2	1	24× 4	3
1	24×	3	2
36× 3	2	1	8× 4
4	3	2	1

018	8		
2+	2	48× 4	3
6×2	3	1	4
3	4	2	2+
12×	1	3	2

01	9		
12×	3	4	8× 2
12× 3	2+	2	4
4	16×	9× 3	1
2	4	1	3

020	0		
8×	4	6×2	3
6×3	2	96× 4	1
2	1	3	4
12×	3	1	2

02	1			
6× 2	3	1	²⁰ ×	4
²⁰ ×	1	12× 4	3	²⁺ 2
4	15×	3	2+2	1
12× 3	4	² 2	1	15× 5
1	10×	5	44	3

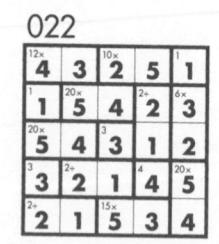

-	023	3			
-	22	60× 3	10× 5	1	12× 4
	4	5	2	3	1
	15×	²⁺ 2	20× 4	5	15× 3
	3	4	2+	2	5
	5	1	3 24×	4	2
	02:	5			
	1	15×	3	8× 4	2
- 1	16	0	10		10

3	4	5	2	1 12×
1	2	3	5	4
40× 5	1	2+2	4	3
4	15× 5	12×	3	10× 2
2	3	4	1	5

1	15×	3	8×4	2
15×	8× 2	10× 5	1	12× 4
5	4	2	15×	1
8× 2	1	4	5	3
12× 4	3	10×	2	5

02	6			
40× 5	2	4	12×	3
2+	12× 3	10× 5	2	4
2	4	1	15×	5
60× 4	15×	3	5	²⁺ 2
3	5	2+2	4	1

02	7			
15× 5	1	3	80× 4	6× 2
2+	2	4	5	3
²⁺ 2	15× 3	20× 5	1	4
4	5	4×2	15×	1
12× 3	4	1	2	5

<u>UZ</u>	8	15×		
4	2	3	1	5
°*3	2+	2	75× 5	²⁺ 4
1	20× 4	5	3	2
2	5	1	12×	3
15×	3	2+4	2	1

UZ	7		10	
3	20× 4	5	2	1
5	1	2+2	36× 4	3
20×	5	1	3	2+2
2+	2	15×	5	4
6×2	3	20×	1	5

03	0			
80× 4	5	²⁺ 2	15×	3
15× 3	4	1	5	²⁺ 2
5	1	45×	²⁺ 2	4
2+2	3	5	4	15×
1	2+2	4	3	5

031			03	2			
	3	1	* 3	2+2	1	100× 5	12× 4
3 5 2°× 2°+ 2	1 60	4	2	1	5	4	3
2 4 1		3	5 20×	12× 4	3	²⁺ 2	1
4 1 3	2 40	5	4	15×	²⁺ 2	1	30× 5
1 3 5	4	2	1	5	4	3	2
033		_	03	4			
12x 15x 2+ 2	4 2+	1	18× 3	2	100×	4	2+
4 1 3	5	2	²⁰ ×	3	15×	5	2
1 3 5 ²	_	4	1	5	3	²⁺ 2	12× 4
5 2 4	1 45	ž	5	²⁺ 4	2	1	3
2 4 1	3	5	²⁺ 2	1	60× 4	3	5
035		_	03				
4 3 1 4		5	03	6 10× 2	1	5	2÷ 4
12× 4 3 1 4 15x 30× 1 5 3	40× 2 2 4 2+		-		12× 4	5	2
12x 4 3 1 4 15x 30x 3 3 2 5	4 2 4	2	15× 3	10× 2	-	3	4
12× 4 3 1 4 15x 30× 1 5 3	4	2	15× 3	10× 2	12× 4	3	2
12x	4 2+ 1 4 3 15	2	1 2+ 2 80× 5	10× 2 5	12× 4 60× 5	3	2 15x 3
12x 4 3 1 4 15x 30x 3 2 15x 3 2 15x 5 84 2 2	4 2+ 1 4 3 15	2 4 1	1 2+ 2 80× 5	5 1	12× 4 60× 5	3 4 ² *2	4 2 15x 3
1 5 3 1 1 1 1 1 5 3 3 3 2 1 5 5 5 8 4 2 2 2 1 4 1 4 1 1 1 1 1 1 1 1 1 1 1 1	4 2+ 1 4 3 15	2 4 1	15× 2 2 80× 5 4	5 1 4 6*3	12× 4 60× 5	3 4 ² *2 1	4 2 15x 3 1 5
1	4 2 3 15 3 15 5 5 5	2 4 1	15× 3 1 2+ 2 80× 5	5 1 4 *3	12× 4 60× 5	3 4 ² *2	4 2 15x 3
15 3 1 1 1 1 1 1 1 1 1 1 1 1 1 1 1 1 1 1	4 2 3 3 5 5 5 5 5 1 5 5 5 5 5 6 6 6 6 6 6 6 6 6	1 2	15× 2 2 80× 5 4	5 1 4 °3	12× 4 60× 5 3	3 4 2 2 1	4 2 15x 3 1 5
037 2	4 2 3 3 5 5 5 5 5 1 5 5 5 5 5 6 6 6 6 6 6 6 6 6	1	1 2 2 80× 5 4	5 1 4 *3	12× 4 60× 5 3 2	3 4 2*2 1	4 2 15x 3 1 5
1 3 2 1 1 1 1 1 1 1 1 1 1 1 1 1 1 1 1 1	4 2 4 3 15 5 5 5 5 5 5 5 5 5 5 5 5 5 5 5 5 5	1 2	1 2+ 2 80× 5 4 03 03 05 2+ 4 2 3× 3	5 1 4 *3	12× 4 60× 5 3 2	3 4 2 2 1	2 15x 3 1 5

039	9			
15×	12× 4	3	10× 2	5
5	6×3	2	1	²⁺ 4
3	2+	5 20×	4	2
2+ 4	2	1	15× 5	3
2	60× 5	4	3	1

	0	-	-	_
1	9×	5	40×	2
²⁰ ×	40× 2	4	3	2+
²⁺ 2	4	15×	5	3
15× 3	5	²⁺ 2	1	12× 4

75×	-	8×	-	
3	5	4	2	1
5	2+2	3×	60× 4	3
²⁺ 2	4	3	1	5
1	12× 3	10× 2	5	²⁺ 4
4	1	15×	3	2

15×	5	3	²⁺ 4	2
40× 2	20×	4	5	30× 3
4	12× 3	2+	2	5
5	4	2	12×	1
30×	2	5	1	4

75×	0	12×	2+	0
5	3	4		Z
6× 2	5	1	3	60× 4
1	20×	5	²⁺ 2	3
3	2+	2	4	5
2+	2	15×	E	1

2	1	15× 3	4	30× 5
50×	4	1	2	3
12×	3	5	1	2
1	30× 5	2	3	20×
3	2+2	4	5	1

04.	5			
²⁺ 2	1	60× 4	5	12× 3
30×	²⁺ 4	2	3	1
3	2	15×	1	4
60×	5	3	²⁺ 4	2
4	3	10×	2	5

10× 2	15× 5	3	12× 4	20×
1	2+4	2	3	5
5	°×3	2+	2	4
3	1	100×	5	6× 2
2+4	2	5	1	3

047	048
150× 3 4× 1 4 2+ 2	120x 3 2 5 6x 1
2 5 3 1 4	1 5 4 2 3
1 4 2 5 3	2 1 5 3 4
3 1 4 2 5	5 4 3 1 2
4 2 5 3 1	3 2 1 4 5
049	050
10x 12x 6x 1 2 3	5 1 2 3 4
2 1 3 4 5	2 3 4 5 1
1 5 2 3 4	3 4 5 1 2
4 3 5 1 2	4 5 1 2 3
3 2 4 5 1	2°1 2 3 4 5
051	052
6×2 1 3 5 4	1 4 5 3 24x
5× 1 3 120× 4 100× 4 1 3 2	1 300x 5 3 22 2 5 20x 4 3
6x 2 1 3 5 4 1 5 4 1 3 2 1 5 2 4 5 3	1 300x 5 3 24x 2 5 1 4 3 3 01 2 5 4
6x 1 3 120x 4 100x 4 1 3 2 1 5 2x 4 13 12x 6x 20x 4 1 5	5°1 30°4 5 3 2°2 2 5 5°1 4 3 3 3°1 2°2 5 4 5 3 4 2 1
6x 2 1 3 5 4 100x 4 1 3 2 1 5 2 4 5	1 300x 5 3 24x 2 5 1 4 3 3 01 2 5 4
6x 1 3 120x 4 100x 4 1 3 2 1 5 2x 4 13 12x 6x 20x 4 1 5	1 3 3 2 2 2 5 1 4 3 3 1 2 5 4 5 3 4 2 1 4 3 2 3 1 5
6x 1 3 120x 4 105 4 1 3 2 1 5 2 4 13 12x 3 5 2 4 1 5 4 3 5 2 1	1 30 2 2 2 2 5 1 4 3 3 1 2 5 4 5 3 4 2 1 4 3 1 5 5 5 5 5 5 5 5 5 5 5 5 5 5 5 5 5 5
6x 1 3 120x 4 105 4 1 3 2 1 5 2 4 13 12x 6x 20x 1 5 4 3 5 2 1 O53 Total Control C	1
6x 2 1 3 120x 4 15x 4 1 3 2 1 5 2x 4 13 12x 3x 2x 4x 1x 12x 4x 3x 2x 1x 4x 3x 5x 2x 1x 053 1x 1x 1x 1x 1x 1x 1x 1x 1x 1x 1x 1x	1 30 2 2 2 2 5 1 4 3 3 1 2 5 4 5 3 4 2 1 4 3 1 5 5 5 5 5 5 5 5 5 5 5 5 5 5 5 5 5 5
6x 1 3 120x 4 105 4 1 3 2 1 5 2 4 13 12x 6x 2 20x 1 5 4 3 5 2 1 O53 Tox Tox Tox Tox Tox Tox Tox To	1 300
6x 2 1 3 120x 4 15x 4 1 3 2 1 5 2x 4 13 12x 3x 2x 4x 1x 12x 4x 3x 2x 1x 4x 3x 5x 2x 1x 053 1x 1x 1x 1x 1x 1x 1x 1x 1x 1x 1x 1x	5 1 3 2 2 5 3 2 2 5 3 4 3 3 3 1 2 5 4 5 3 4 2 1 4 3 3 1 5 O54 6*2 3 2*1 100x 5 48*3 4 2 5 12*1 1 4 75*5 3 1 2

05	5			
10× 2	5	1	72×	3
60×	60× 4	5	3	2
4	²⁺ 2	3	10×	²⁰ ×
3	1	2	5	4
5	24×	4	2	1

05	6			
32×	4	30×	2	5
4	2	15×	5	3
90× 2	40× 5	4	3	1
5	3	2	1	4
3	40×	5	4	2

05	7			
60× 4	30× 5	3	1	2
5	2+	²⁺ 4	2	12× 3
1	2	15× 5	3	4
3	24× 4	200× 2	5	1
2	3	1	4	5

5	5 12× 1	2	32× 4	3
2	3	4	1	5
6×3	1200× 4	5	2	1
1	2	2	5	4

18×	3	1	200×	5
3	80× 4	2	5	18×
20× 4	5	3	1	2
5	1	4	120× 2	3
2+	2	5	3	4

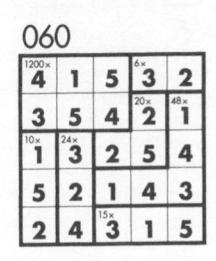

061	062
² ·3 6 4 ² ·1 2 ³⁰ ×	4 6 1 3 5 2
4 1 5 2 3 6	1 3 4 6 2 5
30x 36x 1 4 5 2	5 1 2 4 6 3
5 2 6 3 4 1	6 2 3 5 1 4
1 24x 2 30x 2-6 3	2 4 5 1 3 6
2 5 3 6 1 4	3 5 6 2 4 1
063	064
2 30x 12x 15x 5 1	²⁰ × 4 1 5 6 2 3
1 5 3 2 4 6	3 6 4 5 1 2
4 2 6 5 1 3	2 5 3 4 6 1
120x 3 3 1 6 2 40x 4	1 4 2 3 5 6
6 4 2 1 3 5	6 3 1 2 4 5
3 1 5 4 6 2	5 2 6 1 3 4
THE PERSON NAMED IN COLUMN 2 IS NOT THE OWNER, THE PERSON NAMED IN COLUM	3 2 0 1 3 4
065	066
The state of the s	066
065	066
065 30x 18x 15x 3 1 20x 72x 22	066 20
065 30	066 5 4 0 6 1 3 2 1 5 3 4 6
065	066
065 30x 18x 15x 3 1 20x 3 1 726 224 2 5 5 3 2 6 74 1 24 2 31 25x 3 6 120x 3 6 74 74 75 75 75 75 75 6 7 7 7 7 7 7 7 7 7 7	066 20
065 2	066 20
065	066 25
065	066 20
065 18	066 20
065 2	066 20
065 186 155 3 1 204 3 1 76 24 2 5 5 3 2 6 12 4 1 204 1 24 2 31 1 5 3 6 26 4 3 1 5 2 1 5 24 2 26 3 067 205 244 2 3 306 304 4 3 3 1 2 5 6 23 32 6 1 84 5 1 204 205 205 3 30 6 1 84 5 3 3 4 5 3 3 4 5 4 5 5 6 3 3 5 6 1 84 5 3 5 6 1 84 5 4 5 7 7 7 5 7 7 7 7 6 7 7 7 7 7 7 7 7 7	066 20

069	070
1 4 2 6 3 5	1 6 2 4 90x 5
3 6 4 2 5 1	4 3 5 1 6 2
4 1 5 3 6 2	6 5 1 3 2 4
5 3 2 6 20x 4 1 3	3 2 72× 720× 6 5 1
6 3 1 5 2 4	2 1 3 5 4 6
10x 5 3 1 24x 6	5 4 6 2 ³ 1 3
071	072
6 3 3 2 2 1 5 4	2 2 5 6 1 3 2 4
1 24 3 2 6 5	1 4 5 6 2 3
3 6 5 4 2 1	12x 1 2 6x 3 5 6
4 1 6 5 3 2	3 6 1 2 2 4 5
5 2 1 6 4 3	6 3 48 30 1 2 2
2 5 4 3 1 6	5 2 3 4 6 1
073	074
60x 6x 2 3 1 6 4	1 2 5 4 3 6
2 5 6 4 3 1	6 1 4 3 2 5
6 3 ² 4 2 1 5	5 6 3 2 1 4 4
4 1 2 % 5 3	12x 4 5 2 1 6 3
³ 3 6 1 5 4 2	3 4 1 6 5 2
1 4 5 3 2 6	2 3 6 5 4 1
075	076
12x	2 4 3 1 5 6
12× 3+ 40×	5 1 6 4 2 3
12x	20x 1 6 24x 2 3 4 30x 5 23 21 2
12x 3 52 6 65 1 1 6 5 3 2 4 155 2x 4 3 1 6 2 3 2 2x 5 4 26	20x 1 6 24x 2 3 4 30x 5 23 21 2
12x	20x 1 6 24x 2 3 4 30x 5 23 21 2

077	078
9°x 5 4 2 3 6	5 4 1 6 3 2 2
6 4 3 1 2 5	1 6 3 2 5 4
3 1 6 4 5 2	6 5 2 1 4 3
5 3 2 540× 1 4	4 3 6 5 2 1
48× 6 5 3 4 1	12× 1 80× 3 6 5
4 2 1 5 6 3	3 2 5 4 1 6
079	080
1 48× 2 6 5 3	30x 3+6 2 1 60x 4 3
3 6 4 2 1 5	6 1 36x 2 5 720x
²⁰ x 4 1 ³⁰ x 6 3 2 6	1 2 4 3 6 5
5 2 6 4 3 1	2 3 5 4 1 6
² 6 3 1 5 4 2	3 4 6 5 2 2 1
2 5 3 1 6 4	4 5 1 6 3 2
081	082
1 6 5 5 2 4	
	082 20x
1 6 5 3 2 4 2 1 5 24 6 5 4 2 1 3	082 082 083 2 06
1 6 5 15 24 6 6 6 5 1 3 2 1 3 3 2 2 4 3 3 2 4 4 6 6 6 5 2 4 2 1 3 3 2 4 1 3 4 1 3 4 1 3 1 3 1 3 1 3 1 3 1 3 1	082
1 6 5 15x 2 4 2 1 5 24x 6 6 5 2 4 2 1 3 20x 12x 1 5 5 4 6 6 5 3 2 6 5 1 5 4 3 1 6 2	082 082 083 2 06 3 76 24 2 1 5 1 4 2 6 05 3
1 6 5 15 24 6 6 6 5 1 3 2 1 3 3 2 2 4 3 3 2 4 4 6 6 6 5 2 4 2 1 3 3 2 4 1 3 4 1 3 4 1 3 1 3 1 3 1 3 1 3 1 3 1	082 2
30	082 20
30	082 2
1	082 3 76 24 2 1 5 1 4 2 6 5 3 6 3 1 5 4 2 5 3 6 7 7 6 3 1 5 4 7 7 7 7 7 8 7 7 9 7 7 1 1 1 7 1 7 1
30	082 4
30	082 20 4
1	082 2

085	086
20× 4 5 1 3 2 6	20x 4 2 1 2 3 6
3 4 6 2 1 5	^{24x} 4 3 6 1 2 5
2 3 5 1 6 4	6×3 2 20× 6 24× 4
1 2 4 6 5 3	2 1 4 5 6 3
³⁰ × 6 1 3 5 4 2	1 6 3 4 5 2
5 6 2 4 3 1	6 5 2 3 4 1
087	088
1 2 4 6 5 3	5 2 1 4 3 6
3 4 6 2 1 5	2 5 4 1 6 3
3+ 45x 5 1 6 4	1 4 3 6 5 2 2
6 1 3 5 4 2 2	6 3 2 5 4 1
600× 6 2 4 3 1	3 6 5 2 1 4
4 5 1 3 2 6	4 1 6 3 2 5
089	090
12× 3+ 360× 30×	3± 2± 900×
12× 3 4 6 2 5 1	3 2 4 5 6 1
1 2 4 6 3 5	1 6 2 3 4 5
	1 36 2 3 24 5 32 31 3 24 5 6
1 2 4 6 3 5 2 3 5 1 4 6	1 36 2 3 4 5 32 1 3 4 5 6 6 15 1 2 3 4 4
1 2 4 6 3 5 2 3 5 1 4 6	1 36 2 3 24 5 6 2 5 1 2 3 4 2 3 4 2 3 4 5 6 6 5 1 2 3 3 4 2 3 5 6 6 6 5 4 6 2 1 2 3
10 1 2 4 6 3 5 2 03 5 1 4 6 5 6 2 4 1 3	1 36 2 3 4 5 32 1 3 4 5 6 6 15 1 2 3 4 4
161 2 4 6 3 5 2 73 5 201 4 6 7205 6 2 4 31 3 6 151 3 5 22 4	1 36 2 3 24 5 6 2 3 24 5 6 6 5 1 2 3 4 2 3 4 5 6 6 6 5 4 6 1 2 3
10 1 2 4 6 3 5 2 03 5 1 4 6 720 6 2 4 1 3 6 1 3 5 2 4 4 5 1 3 6 2	1 36 2 3 4 5 6 6 1 3 4 5 6 6 6 5 1 2 3 4 3 5 6 1 2 3 4 5 6 1 2 3 4 3 5 6 1 2 3 4 3 5 6 1 2 3 4 3 5 6 1 2 3 4 5 6 6 1 5 6 1 2 3 6 6 1 5 6 1
1 2 4 6 3 5 2 3 5 1 4 6 5 6 2 4 1 3 6 1 3 5 2 4 4 5 1 3 6 2	1 36 2 3 4 5 6 3 2 3 4 5 6 6 6 5 1 2 3 4 2 3 4 3 5 6 1 2 3 4 3 5 6 1 2 3 4 3 5 6 1 2 3 4 3 5 6 1 2 3 4 3 5 6 1 2
10 1 2 4 6 3 5 2 3 5 1 4 6 70 6 2 4 1 3 6 15 1 3 5 2 4 4 5 1 3 5 2 4 4 5 1 3 5 2 4 9 0 0 0 0 0 0 0 0 0 0 0 0 0 0 0 0 0 0 0	1 36 2 3 4 5 6 6 1 3 4 5 6 6 1 5 1 2 3 4 5 6 1 2 0 0 0 0 0 0 0 0 0 0 0 0 0 0 0 0 0 0
1 2 4 6 3 5 2 3 5 1 4 6 75 6 2 4 1 3 6 1 3 5 2 4 4 5 1 3 6 2 091 2 6 3 4 1 5 2 6 3 4 1 5 2 6 5 2 6 3 6 4 1	1 36 2 3 4 5 6 6 5 1 2 3 4 5 6 1 2 3 4 5 6 1 2 3 4 5 6 1 2 3 4 5 6 1 2 3 4 3 5 6 1 2 3 4 5 6 6 5 1 6 2 5 3 4 5 6 6 5 1 6 2 5 3 4 5 6 5 1 6 2 5 3 4 5 6 5 1 2 3 4 5 6 5 1 2 3 4 5 6 5 1 2 3 4 5 6 5 1 2 3 4 5 6 5 1 2 3 4 5 6 1 3 2 3 3 4 5 6 1 3 2 3 3
1 2 4 6 3 5 2 3 5 1 4 6 7205 6 2 4 1 3 6 1 3 5 2 4 4 5 1 3 6 2 091 26 3 4 1 5 2 091 27 6 3 24 1 5 2 091 28 6 3 24 1 5 2 091	1 36 2 3 4 5 6 6 1 3 4 5 6 6 1 5 1 2 3 4 5 6 1 2 0 0 0 0 0 0 0 0 0 0 0 0 0 0 0 0 0 0

093	094
12x 3 2 1 6 5 72x 4	3+6 2 3 1 4 5
2 1 6 5 4 3	480× 6 1 5 2 3
5 4 3 2 1 6	10× 4 5 3 6 1
4 3 2 1 6 5	5 1 2 6 3 4
1 6 5 12x 6x 3 2+	3 5 6 4 1 2
6 5 4 3 2 1	1 3 4 2 5 6
095	096
60x 1 5 3 6 4	6 1 40× 288× 3 2 5
12x 8x 6 4 1 5	1 2 5 4 3 6
4 3 1 5 2 6	2 3 6 5 4 1 1
1 6 4 2 5 3	5 6 3 2 1 4
6 5 3 1 4 2	4 5 2 1 6 3
5 4 2 6 3 1	3 4 1 6 5 2
	DESCRIPTION OF THE PROPERTY OF THE PERSON OF
097	098
120x 4 5 6 30x 2 1	098 10x 5 6x 2 6 24x 4
120x 4 5 6 30x 2 1 10x 33x 4 1 6 5 1 12x 3 6 5 4	1 5 3 2 2 6 4
120 cm 5 6 30 cm 2 1 10 cm 36 cm 4 1 66 cm 5 11 cm 12 cm 3 6 5 4 5 6 1 4 3 12 cm	10x 5 3 2 6 4 60x 4 2 6 5 3 1
120x 4 5 6 30x 2 1 10x 35x 4 1 6 5 1 12x 3 6 5 4 5 6 1 4 3x 12x 2x 200x 5 2 1 6	10 5 3 2 6 4 60 5 3 1 6 4 2
120x 4 5 6 30x 2 1 10x 36x 4 1 66 5 1 12x 3 6 5 4 5 6 1 4 33 12x 3x 200x	10 5 3 2 6 4 10 4 2 6 5 3 1 10 5 3 1 6 4 2 10 6 4 2 1 5 3
120 cm 4 5 6 30 cm 2 1 10 cm 2 33 mm 4 1 66 mm 5 1 12 cm 3 6 5 4 5 6 1 4 33 mm 12 mm 2 cm 3 4 5 2 1 6 2 cm 3 4 5 2 1 6	10 5 3 2 6 4 60 4 2 6 5 3 1 5 3 1 6 4 2 6 4 2 1 5 3 3 1 5 4 2 6
20	101 5 03 2 2 6 24 4 2 360 5 3 1 5 3 1 6 4 2 2 6 4 2 1 5 3 3 1 5 4 2 6 2 6 4 1 3 1 5
	10 5 3 2 2 6 4 4 2 3 500 5 3 1 5 3 5 4 2 6 4 2 1 5 3 3 1 2 5 4 4 2 6 2 6 4 1 5 5 3 1 5 1 5 1 5 1 5 1 5 1 5 1 5 1 5
120	10 5 3 2 2 6 4 4 6 4 2 1 5 3 1 2 6 4 2 6 4 2 1 5 3 3 1 2 6 4 2 6 2 6 4 1 5 1 5 1 5 1 1 5 1 5 1 1 5 1 5 1 1 5 1 5 1 1 5
120	10 5 3 2 2 6 4 6 4 2 3 6 5 3 1 5 3 1 5 3 1 5 3 1 5 3 3 1 5 5 5 3 1 5 5 5 5
120	10 5 3 2 2 6 4 4 6 4 2 1 5 3 1 5 6 4 2 6 2 6 4 5 3 1 5 6 4 2 6 6 7 6 7 6 7 6 7 6 7 6 7 6 7 6 7 6 7

101						102	2				
72× 3	4	12×	6	2	²⁰ ×	3÷	15×	5	3	²⁺ 4	2
²⁺ 2	3	30× 6	²⁰ ×	1	4	2	24× 3	1	30× 5	24×	4
1	2	5	4	²⁺ 6	3	3÷ 3	4	240× 2	6	1	90× 5
2160× 4	30× 5	2	1	3	60×	1	2	6	4	5	3
5	6	3	96× 2	4	1	5 2400×	6	4	36× 2	3	1
6	1	4	3	5	2	4	5	3	1	2	6
103	3					104	4				
30× 5	72× 3	2	30×	120×	4	1080×	3	120×	24×	4	2
6	4	3	2	1	5	5	2	4	6	3	1
3	1	2880×	5	²⁺ 4	2	* 3	6	²⁺ 2	4	1	360×
40× 2	6	5	4	3+ 3	1	1	24× 4	6	150×	5	3
1	5	4	6×3	2	6	2	50×	1	3	3.6	4
4	²⁺ 2	1	30× 6	5	3	4	1	3	5	2	6
103	5										
2400× 4	6	5	12× 2	1	3						
180× 3	5	4	1	3240×	2						
2	12× 4	3	6	5	24×						
5	12×	6	3	2	4						
6	2	1	2400× 4	3	5						
1	3	2	5	4	6						

FA叢書 327

KENKEN 數字方塊②

作 者一宫本哲也

譯者一張凌虛

主 編一陳翠蘭

美術編輯一許憶芳

行銷企畫 - 黃少璋

董事長

發行人一孫思照

總 經 理 - 莫昭平

總編輯一林馨琴

出版者一時報文化出版企業股份有限公司 10803台北市和平西路三段二四○號四樓

發行專線一(○二)二三○六-六八四二

讀者服務專線 - 〇八〇〇一二三一 - 七〇五

讀者服務傳真 一(○二)二三○四 - 六八五八

郵 撥 — 一九三四四七二四時報文化出版公司

信 箱 一 台北郵政七九~九九信箱

時報悅讀網一http://www.readingtimes.com.tw

法律顧問 - 理律法律事務所 陳長文律師、李念祖律師

印刷 一 盈昌印刷有限公司

初版一刷 — 二〇〇九年八月三日

定 價一新台幣九九元

○行政院新聞局局版北市業字第八○號版權所有 翻印必究(缺頁或破損的書,請寄回更換)

KenKen® is a registered trademark of Nextoy,LLC. ©2009 KenKen Puzzle LLC.

All rights reserved.

Kashikoku Naru Puzzle Kakezan Warizan

©2007 Tetsuya Miyamoto

First published in Japan 2007 by Gakken Co., Ltd., Tokyo

Traditional Chinese translation rights arranged with Gakken Co., Ltd. through KenKen Puzzle, LLC. and Future View Technology Ltd.

ISBN 978-957-13-5032-5

Printed in Taiwan

國家圖書館出版品預行編目資料

KENKEN數字方塊2 / 宮本哲也作;張凌虛譯. — 初版. -- 臺北市:時報文化, 2009.08 冊; 公分. -- (FA叢書; 0327)

ISBN 978-957-13-5032-5(第2冊:平裝). --

1. 數學遊戲

997.6

98007194

24×	15×	2÷		1-	
			2÷	6×	
	6+		+	1-	
1-		5-	3-	+	3-
10×			9+		+
1-		1-	+		1

活動說明

- 將上列題目填妥剪下後貼在明信片上,附上個 人資料(姓名、電話、通訊地址、email),寄 至時報出版,答對的即可參加抽獎
- 郵寄地址:108 台北市和平西路三段240號5 樓,時報客服部收
- 獲獎名單將於時報悅讀網(www.readingtimes. com.tw)公布,並以專函通知

■ 比賽辦法若有未盡完善之處,主辦單位保有更改之權利。洽詢專線:02-2304-7103

兩階段活動辦法

中級挑戰(6×6方格):7月20日~8月20日(郵 戳為憑)

■抽獎日期:98年8月24日,得獎名單於1週內公布

■ 一獎:獎金5千元(1名)■ 二獎:獎金2千元(2名)

■ 三獎:獎金1千元(5名)

■ 四獎:時報悅讀網電子禮券200元(50名) ■ 五獎:《鍛鍊你的地頭力》1本(100名)

高級挑戰(9×9方格):8月24日~9月24日(郵 戳為憑)

■ 抽獎日期:98 年 9 月 28 日,得獎名單於1週內 公布

■ 一獎:獎金1萬元(1名)

■ 二獎:獎金5千元(2名)

■ 三獎:獎金2千元(5名)

■ 四獎:時報悅讀網電子禮券200元(50名)

■ 万獎:《超級菁英》1本(100名)